자연스러운 마음

자연스러운 마음

김기란

책읽는수요일
Books
on Wednesday

지은이 **김기란**

눈으로 보고 마음으로 느낄 수 있는 시각예술 작업을 하고 있습니다.
관조적 자세로 살게 된 나로 인한 필연적인 모든 것에 번뇌와 책임을 느끼며,
자연의 품 속에서 그들의 이치에 귀 기울이고 어느 것에도 얽매이지 않기 위해
고요한 마음으로 깊이 성찰하며 살아가려 합니다.

차례

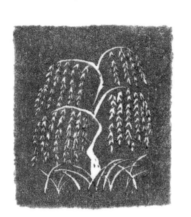

1부

자연스러운

물
흘러갑니다

바람
기다립니다

꽃
바라봅니다

산
넘어갑니다

세상살이 험난하고

사람살이 고단하여

가는 걸음 더디고도 무겁지만,

천리 길의 설움을 그려 내리네.

구김 없던 고운 마음 넓게 펼치어

가벼운 바람 한 줄기 불어올 때

세 뼘 하고도 세 뼘 …

아홉 뼘 우주에 앉아 바라보니

그날의 별들이 맑게 빛난다.

자연스러운 마음

세 뼘 하고도 세 뼘 …

아홉 뼘 책상에 앉아

잠 못 이룬 수많은 나날.

티 없이 순백한 종이 결 따라

연필 한 자루 짊어 메고

마음 가야 할 곳 어디인가

자연에게 묻고 물어 길 떠나네.

물

흘러갑니다

호수

바람도 잠이 든 고요한 날이면

호수는 맑은 빛으로

투명하게 세상을 비추고

말없이 그 속을 바라보네.

한 조각 구름배를 탄 나그네는

수천 번의 마음을 적고

수천 번의 마음을 지운

깊은 숲속 마르지 않는 호수.

悲

툭　툭
　　투툭
툭툭　툭

작은 물방울이 스미는 밤.

오색 구슬

슬픔에도 색이 있다면,

맑고 시린 샘물의 색이겠지

얕고 여린 냇물의 색이겠지

깊고 푸른 호수의 색이겠지

이별하는 붉은 강의 색이겠지

끝없이 부서지는 하얀 파도의 색이겠지.

슬픔에도 색이 있다면,

그것은 분명 빛나는 물의 색.

잠 못 이루는 밤마다 곱게 지은 비단함 꺼내어

슬픔으로 빚은 오색 빛 보석들 조심스레 담아보네.

23

비

참 시원하게 내린다.

다 깨끗이 씻겨 내린다.

세월

굽이굽이 흘러 희미해지네.

바람

기다립니다

때

바람 불어오는 곳 어디인가.

꼭 맞는 바람 어디쯤 오셨나.

흰 구름 결 너럭바위에 앉아

살포시 눈 감고 당신을 기다리네.

세바람

향긋한 실바람
꽃향기로 잠을 깨우고

싱그러운 산들바람
초록 물결 일렁이며 앞장서네

흥거운 흔들바람
고개 너머 나무들과 마중한다.

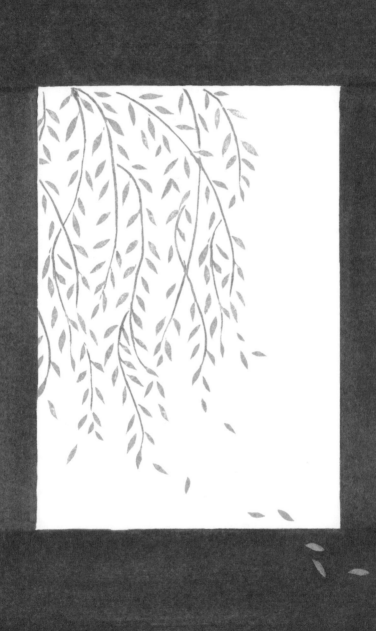

꿈

스치는 바람 음악이 되고
부드러운 연둣빛 선율에 맞춰
당신과 시를 무용하네.

눈부신 햇살 아래
우리의 반짝이는 날이 흐른다.

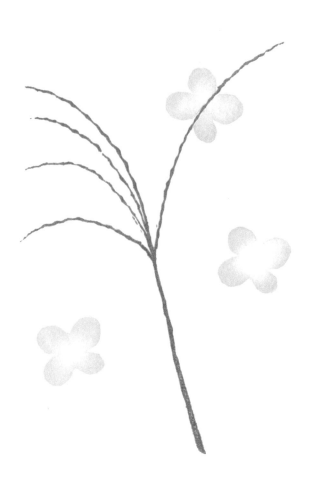

나비 한 장

장을 넘기니,

참으로 생각은 종이 한 장 차이였고

그 순간 물억새 사이에서

바람과 함께 날아오르던 나비는

더없이 가벼운 날갯짓으로 다가와

나를 감싸 안았다.

기울임

모든 것이 나에게로 기울어져 있다.

모든 것은 나에게로 귀 기울어져 있었다.

꽃

바라봅니다

시절

지는 꽃 옆 피는 꽃 옆 트는 싹.

어여쁜 꽃 가지. 하나.

벗

따뜻한 바람이 불어오던 어느 날,
좁은 틈 사이로 찾아온 홀씨.

수줍은 싹을 틔우고 조그마한 잎으로
아이처럼 재잘대는 모습이 사랑스러워
좋아하는 별 자리 내주었더니,
순박한 얼굴 가득 함박웃음 짓네.

늘 먼저 웃음을 건네던 다정한 벗은
내 마음도 함박웃음 피우게 된 어느 날,
부드러운 빛이 되어 멀리 떠나갔다.

49

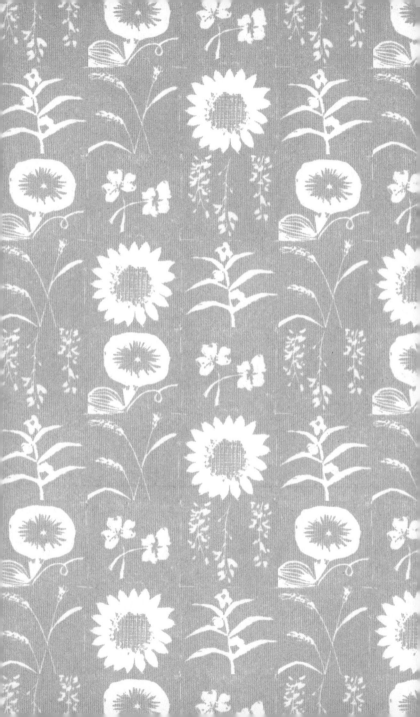

밑그림

「하굣길 아카시아 구름다리 강아지풀
언덕 아래 클로버 정류장 옆 해바라기
할미 마당 봉선화 우리 집 나팔꽃…」

그리움을 그립니다.

푸른 꽃길

매일 지나는 푸른 꽃길.

그윽한 꽃향기에 이끌려
한 걸음 다가서 고개 숙여 바라보니,

수줍은 하얀 꽃과 귀여운 노랑 꽃
포근한 다홍 꽃과 새침한 보라 꽃
저마다 꽃길 아래 옹기종기 모여 앉아
지나간 사랑을 노래하네.

못

거울 속의 나는 어떤가요.
나인가요.

57

산

넘어갑니다

제자리

가야 할 길 한참이라
마음은 저 멀리 자리한데,
당신은 어찌 긴 세월
한자리를 지키고 계시나요.

61

나루터

「저 강 건너 사는 정령은 깊은 고독 안에서
치우치지 않는 모습으로 수천년 살아왔다네.
그는 당신이 왜 왔는지 무엇을 묻고 싶은지
무엇을 버리고 싶은지 무엇을 찾아 헤매는지
잘 알고 있을 터이니,
부디 꼭 만날 수 있길 바라네.」

사공은 산 너머 지는 해와 같이
낮은 목소리로 나그네에게 말하였다.

밤

아무것도 보이지 않던 그날 밤.

눈 감아도 다 그려지는 오늘 밤.

기쁜 날

작은 열매와 나뭇가지로
소담히 상을 차리고,
잎잎이 곱게 물들여
오시는 길목 따라 고이 날린다。

흰 새

한 고개 넘으면 길이 보이고

두 고개 넘으면 흰 새가 나타나네.

세 고개 넘으니 흰 새들의 세상이다.

2부

마음

잘라 내었습니다

이어 붙였습니다

따라 접었습니다

감싸 안았습니다

그려 씁니다

파문 波紋

만약, 당신의 마음이 단단히 굳어 있다면
나는 하염없이 내리는 비가 되어
촉촉하게 스며들고 싶습니다.

만약, 당신의 마음이 한편으로 기울어져 있다면
나는 흐르는 물이 되어
천천히 차올라 수평을 이루고 싶습니다.

만약, 당신의 마음이 한없이 흔들리고 있다면
나는 망설임 없이 던져지는 조약돌이 되어
심연의 끝에 다다라 차곡차곡 쌓이고 싶습니다.

물 위에 물방울이 떨어지는 순간
자연스럽게 나타나는 동심원과 같이
나는 당신에게 작은 파문이고 싶습니다.

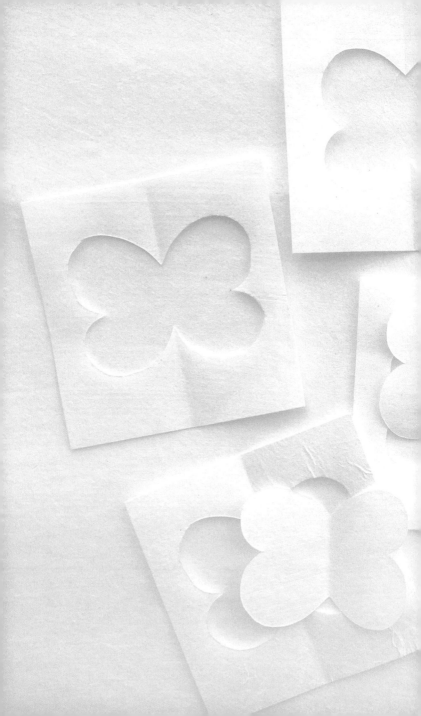

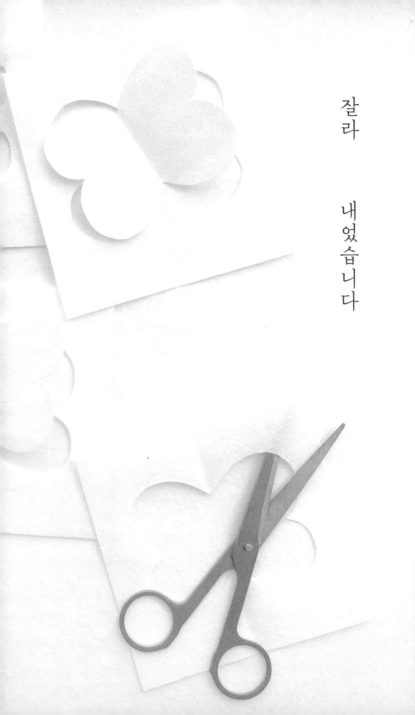

잘라

내었습니다

불필요한 생각들은 잘라내고,

잠시 창을 열어 멈춰 있는 공기를 흔들어보세요.

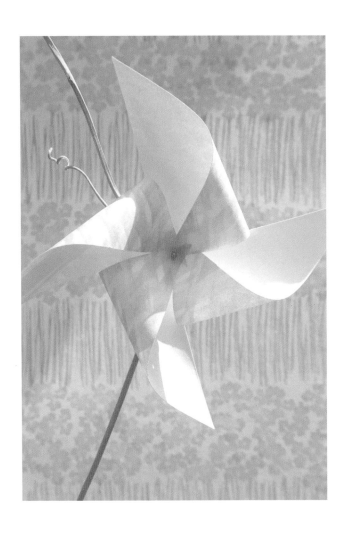

상쾌한 바람을 타고 넘실거리는

나비와 꽃의 움직임에

마음을 실어 보내면 한결 가벼워질 거예요.

이어

불였습니다

잊고 있던 소중한 기억의 조각들과

닳고 해어진 마음도 정성껏 이어 붙입니다.

시간은 더디게 걸리더라도

분명 하나뿐인 튼튼한 옷이 만들어지겠지요.

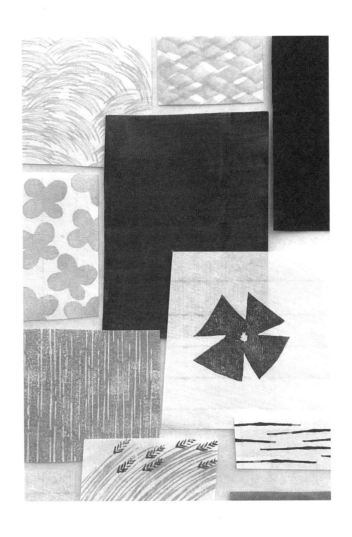

거센 비가 그치면

곧 환한 미소를 머금은 빛이 흐르고,

꽃잎 한 장,
꽃잎 두 장,
꽃잎 세 장,

지나간 시절이
한낮의 꿈처럼 새어 듭니다.

따라

접었습니다

한 조각 구름배.

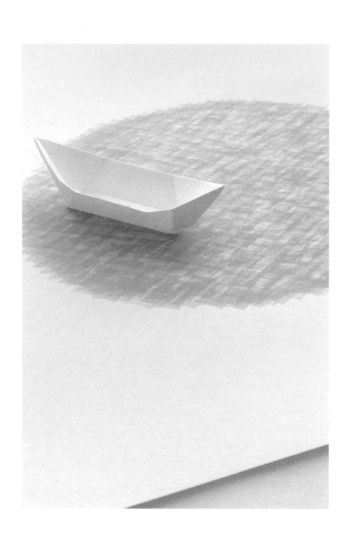

오색 구슬 함.

긴 여행길의 작은 벗.

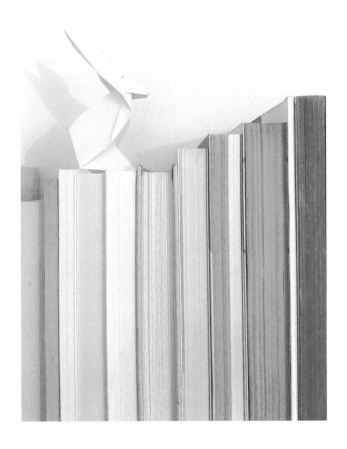

복잡한 생각은 잠시 접어두고
다양한 방향으로 접어보세요.

나는 무엇이든 될 수 있어요.

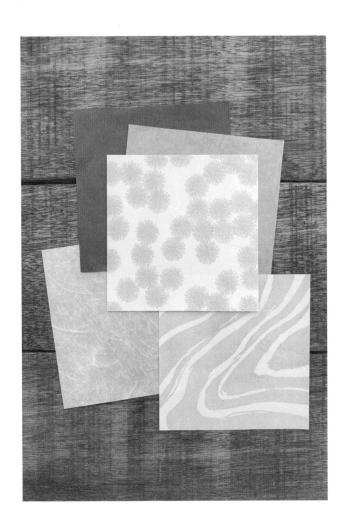

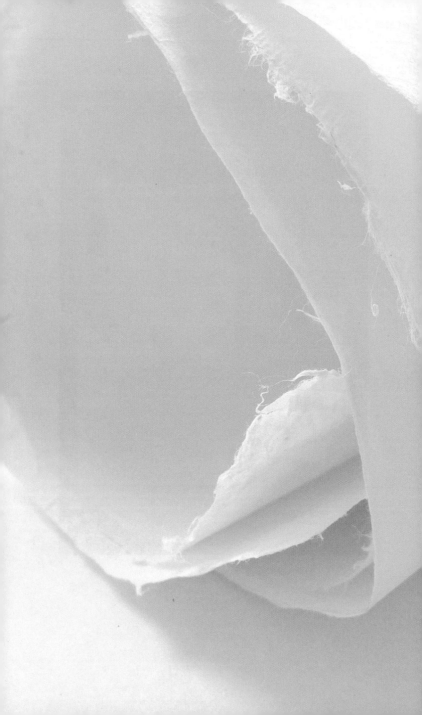

감싸

안았습니다

새로운 생명이 싹트기 전

잠시 쉬어갈 수 있도록 보듬어줍니다.

누군가의 상처와 허물을

감싸 안기도 하고요.

무엇보다 당신이 담은 마음이
새어 나가지 않도록 온 힘을 다하여
그에게 가고 있습니다.

그려

쓴니다

당장 만날 수 없거나 볼 수 없는 것들을
마음에 그려보세요.

우리는 산과 들, 바다
어디든지 떠날 수 있습니다.

백白의 공간에서는

미안하고,
고맙고,
그리운 이와 함께

밤이 짙도록 깊은 이야기를
나눌 수 있습니다.

부록

책을 짓고 엮으며

진행. 박혜미 편집자

시전지, 화집, 달력 등 '달실'에서 그간 만들어낸 작업물을 보면 소소한 주변의 사물이나 쉽게 볼 수 있는 자연을 소재로 삼은 경우가 많은 것 같아요. 평소에 어떤 계기나 마음에서 작업을 시작하는 편이신가요?

 초기 작업은 주변에서 흔히 볼 수 있는 정감 어리고 추억이 깃든 사물에서부터 출발을 했습니다. 물건에는 사용된 흔적이라든가 사용자의 습관 같은 것에서 비롯한 그 사람의 기운이 담겨 있다고 생각했거든요. 그러다 시간이 흘러 삶에 대해 생각이 많아지고 제 자신에 대한 고민이 깊어질수록 점차 관심이 자연으로 이어지고 확장되었습니다.

 세상에 같은 사람은 없다고 하지요. 그것은 아마도 쌍둥이로 태어나더라도 각자의 경험으로 자신만의 삶을 살기 때문에 일컫는 말이라 생각

해요. 저 역시 태어나서 지금까지의 체험과 주어진 환경 그리고 선택한 학습으로 가지게 된 저만의 '정서'를 바탕으로, 앞서 말한 일상에서 흔히 볼 수 있는 사물을 마주하거나 생명을 지닌 자연의 이야기를 듣다 보면 마음이 움직이고 교집합의 감정이 생겨납니다. 그러한 감정들이 한 겹씩 쌓여 무거워질 때 덜어내는 과정에서 작업을 시작하게 되고요.

책 작업을 제안 드렸던 때가 생각나네요. 처음에는 작가님께 단행본《종이의 신 이야기》(책읽는수요일, 2017)의 굿즈 제작과 관련해 연락을 드렸었죠. 그때 멋진 시전지를 만들어주셨고요.

그 책에서는 저자가 '종이의 신'을 쫓아 여러 사람들에게 종이와 관련된 추억을 묻고 다닙니다. 저 또한 종이에 둘러싸여 있다 보니 많은 공감이 되었어요. 원고를 읽는 내내 인쇄물과 관련된 작업을 하며 스쳐 지나갔던 인연들과 종이와의 추억들이 새록새록 떠오르기도 하였고요. 그래서 책 속으로 여행을 떠나는 동안 독자들이 자신만의 종이의 신을 만나길 바라는 마음으로

시전지를 만들었지요. 작업이 끝나고도 그 여운이 무척 오래 남았는데요. 그때마다 책상에 앉아 종이접기를 하면서 힘들거나 들뜬 마음을 종이에 많이 풀어내곤 하였습니다. 종이접기를 잘하는 편은 아니지만 서툰 솜씨로 꽃도 만들고 작은 동물 친구들도 하나씩 만들어 주변을 채우는 것이 작은 행복이었어요.

그때 편집자님께서 작업실에 놀러 오셔서 제가 접은 종이꽃을 보셨지요? 제가 종이로 꽃을 접어 나뭇가지에 걸쳐두었었는데, 편집자님도 그 꽃에서 어떤 감정을 느낀 것 같았어요. 종이에 불어넣었던 감정을 타인이 보고서 함께 떠올린 순간이라 그 작은 종이꽃이 마치 생명을 지니고 있는 것처럼 느껴졌습니다. 아직도 그날의 감정이 떠오르고는 해요.

맞아요. 딱 그때 제가 달실이 생각하는 종이에 관한 책을 만들자고 제안 드렸던 것 같아요.

그래서 저도 마음이 자연스럽게 흘러가게 되었어요. 특별히 종이로 어떤 작업을 해야겠다고

마음먹었다기보다는 그 당시 종이를 만지고 있는 마음이 너무 편안하였기에 자연스럽게 제안에 응했던 거죠. 그런데 막상 책을 만들려고 마음을 먹으니 선뜻 손이 움직이지 않더라고요. 의식한 상태에서는 솔직한 감정이 표현되지 않는 것 같았어요. 그때부터는 종이접기는 잠시 접어 두었습니다.(웃음) 그 후 한참의 시간이 흐르고 나서야 다시 천천히 종이를 만지며 책 작업을 시작해야겠다는 마음이 들었습니다.

이번 책도 그렇고 그간 판화 작업을 많이 해오셨죠. 스튜디오 '달실'을 열고 독립적으로 활동하면서부터, 판화를 주요한 표현 매개로 삼은 이유가 있을까요?

판화에 대해 이야기를 하자면 인쇄에 대한 개인적인 호기심과 깊은 관계가 있습니다. 조금 거슬러 올라가 출판 디자인을 공부하던 대학 시절 접한 공예가 윌리엄 모리스가 주도했다는 '아름다운 책' 운동에 대한 이야기로 시작해야 할 것 같네요. 윌리엄 모리스는 산업혁명으로 인한 대량생산의 흐름에 반해서 1891년 켐스콧 프레스를 설립하고 직접 수작업으로 책을 펴내며 공예

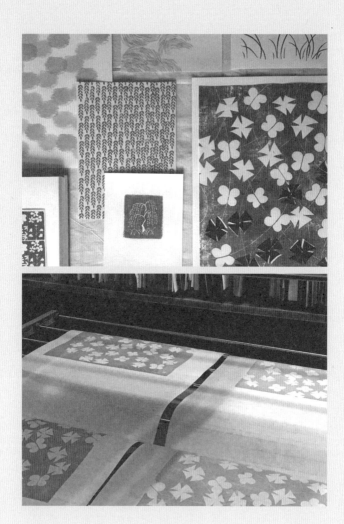

를 부흥시키려고 했어요. 서체를 개발하고 판면의 테두리나 머리글자를 장식해 정말 갖고 싶은 책의 형태를 만들고자 했죠. 실제로 윌리엄 모리스의 초서 작품집을 관람하고 당시 큰 울림을 받았습니다. 언젠가 제 책을 만든다면 전 과정을 제 손으로 만들어보고 싶다는 생각을 품게 되었죠.

그 후 편집 디자이너로 일을 하며 책의 구조와 형태에 대해 고민하던 중 우연히 박물관에서 '시전지'를 만나게 되었어요. 시전지詩箋紙는 시나 편지를 쓰는 그림이 있는 종이로 문인과 학자들의 사랑을 받았다고 해요. 조선 후기에는 집 안에 시전판을 소장하였다가 필요한 상황이 되면 만들어 사용하였는데, 달리 보면 가장 작은 인쇄 방식이기도 한 점이 현대와 비교하여 생각하였을 때 흥미로웠고 제가 직접 해볼 수 있는 작은 인쇄의 시작이 아닐까 생각하였어요.

그래서 개인 스튜디오를 열고 책을 출판하기 전 시전지로 제가 직접 할 수 있는 저만의 인쇄를 시작해보았습니다. 본격적으로 판화를 시도해

보니 본을 뜨고 판을 조각하여 잉크를 묻혀 인쇄하는 일련의 작업 과정들이 생각보다 까다롭고 오랜 시간이 걸리더라고요. 과정마다 흐트러짐 없이 조심스럽게 다루며 다듬어나가는 것에 많은 인내심도 필요하였고요. 그렇게 정제된 과정들이 끝나면 마침내 판을 걷고 결과물을 마주하게 되는데 그 순간이 수행을 마친 뒤 만나는 빛처럼 느껴졌습니다. 또 특유의 질감이 제가 표현하고 싶은 감정과도 잘 맞다 보니, 아직 능숙하지는 않지만 판화를 통해 제가 어떤 표정을 지을 수 있게 된 것 같습니다.

판화의 또 다른 매력은 하나의 판을 두고서도 색을 다양하게 선택하여 새로운 느낌을 줄 수 있다는 점 같습니다. 실제로 이번 책을 작업하시면서 하나의 그림을 두고도 여러 색깔로 찍어보며 고심해서 색을 고르는 모습을 제가 지켜보기도 했고요. 많이 고민스러웠을 것 같습니다.

어떤 시각 매체에서든 색은 중요한 요소 중 하나라고 생각해요. 스케치 작업에서 형태를 다듬는 것이 구조를 만드는 과정이라면, 색은 작품의 인상을 결정짓는 공기와 같은 것이기 때문

에 마지막까지 고심하는 편입니다. 아름다운 색에 현혹되어 가끔 의도에서 벗어날 때가 있지만 마지막 순간에는 처음 느꼈던 감정의 온도와 같은 색을 선택하게 되는 것 같아요. 사실 이번 책의 표지 작업 때도 많은 내적 갈등이 있었습니다.(웃음)

그림 작업과는 달리 글을 쓰는 일은 또 다른 세계였을 것 같은데요. 지금까지 그림 작업에 치중하셨던 작가님에게 있어서 글 작업은 어떠셨나요?

아무래도 글 쓰는 작업이 처음이라 가장 많은 시간이 들었어요. 책의 전체적인 윤곽은 머릿속에 또렷한데 그것을 어떤 언어로 표현해야 할지 고민스러웠거든요. 이를테면 시각의 언어는 익숙해서 쉽게 표현할 수 있는데, 글은 그간 배워보지 못한 외국어같이 느껴졌어요. 머릿속에는 책의 형태와 무게, 이야기하고 싶은 것들의 체계가 잡혀 있는데, 말이 안 터지는 거죠.

시각의 언어처럼 분명 글도 나에게 맞는 언어가 있을 텐데 글과 그림 서로의 어떤 연결고리를

찾아가는 과정에서 오랜 시간이 걸렸어요. 초반에는 설명적인 표현들을 나열하듯이 풀어낸 후 시간을 두고 계속 살펴보며 거르고 걸러 함축적인 언어로 표현하니 비로소 표현하고 싶은 이미지와 같은 결을 갖게 되더라고요. 글에서도 그림처럼 가만히 바라보며 생각할 수 있는 여백을 주고 싶었어요. 그 결과 저의 언어는 시와 같은 짧은 글의 모습이 되었네요.

글에서 '소담히', '잎잎이' 등 말맛이 살아 있는 아름다운 우리 말이 쓰여 낭독하는 재미가 있었습니다. 평소에 입말이 살아 있는 이런 단어들을 자주 접하는 편이신가요?

신조어나 줄임말도 잘 모르지만 일반 대화 수준의 말버릇만 가지고 있다 보니 표준어에 대해서도 정확한 지식이 없는 편입니다. 한자 세대가 아니었기 때문에 글을 자주 접하고 익히려 할수록 그 단어의 뜻과 내용에 대해서 학습하는 것에는 끝이 없더라고요. 그래서 종이책 사전을 곁에 두고 틈틈이 넘겨 보거나 디지털 사전에서 단어와 함께 적힌 예문 읽기를 즐기려고 노력하고 있습니다.

그럼 이번 책 《자연스러운 마음》에 관해 좀 더 이야기 나눠볼까요? 책은 작업실의 책상 앞에 놓인 순백의 종이에서 시작하는데요. 마치 순백의 종이가 무한히 확장하여 곧 그 속으로 걸어 들어가게 될 것만 같았어요. 이 장면에서 시작한 이유는 무엇일까요?

처음에 내가 어떤 책을 쓰고자 하는지 이해하는 데 시간이 걸렸어요. 그래서 2년 가까이는 거의 자연이나 곁의 풍경을 관찰하며 지냈던 것 같아요. 그러고 책을 완성하기 전 마지막 1년간은 작업실에 틀어박혀 거의 아무 데도 나가지 않았어요. 정말 말 그대로 아홉 뼘짜리 책상에 앉아 종이 한 장을 펼쳐두었는데, 그걸 비어 있는 채로 밤에 바라보는데 마음이 너무 편안하더라고요. 종이를 펼쳐두면 여기저기 제가 자유롭게 갈 수 있겠다는 생각이 들었습니다.

그래서 이 책을 읽는 분들도 하얀 종이를 자기 앞에 두는 순간을 경험하면 좋겠다고 생각했어요. 여리고 빳빳한 종이지만 그 안에 담기는 내용은 굉장히 단단하거나 유연할 수도 있죠. 종이에 담는 것이 글일 수도, 그림일 수도, 음악일 수도 있고요. 담는 사람의 마음에 따라 다 다르

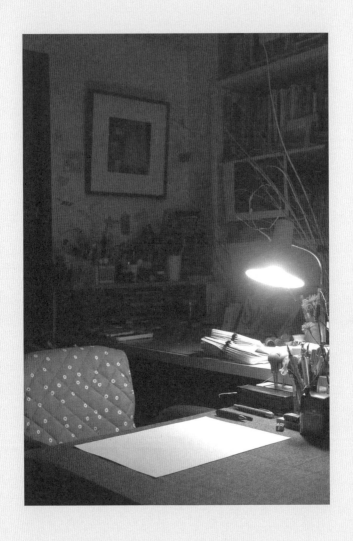

겠지요. 그렇게 사람들이 꼭 한 번은 비어 있는 종이를 꺼내두고 그곳에 마음껏 나를 그려봤으면 했어요. 쏟아내고 표현해봐야 자신을 알게 되잖아요.

책 작업을 시작했을 때 왜 우선 자연을 관찰해봐야겠다고 생각하셨던 거예요?

책 작업을 시작할 즈음 제 자신에 대해 고민하며 자연에게 많은 질문을 던졌어요. 이미 수긍할 만한 답을 얻기도 하였고 여전히 알 수 없는 부분도 있지만 당시에는 한참 신나게 속도를 내며 작업을 하고 있을 때라 설레는 마음으로 얼마든지 종이라는 물성과 자연을 이어 이야기를 할 수 있겠다는 섣부른 생각을 하게 되었지요. 하지만 구상이 구체화되면서 보이는 것은 사방을 둘러보아도 인적 하나 느껴지지 않는 거대한 설원 위에 홀로 서 있는 저였어요.

알 것 같다고 생각하였는데 그것이 다가 아니었구나 하는 생각이 들었습니다. 아직 인생을 안다고 할 수 없는 나이, 부족하고 짧은 작업 경력

으로 거대한 자연과 심오한 인간의 마음에 대해 과연 내가 어떤 것을 말할 수 있을까 두렵고 무서웠습니다. 편집자님도 기억하시겠지만 중간에 책을 완성하려면 시간이 더 필요할 것 같다고 말씀 드린 적도 있었잖아요. 그렇게 깊어지는 생각을 마음속에 담고서 하염없이 돌아다니고 바라보며 스스로 정리하고 소화하는 시간들을 가졌습니다.

그 후 시간이 흐르고 생로병사를 품은 인간의 인생이 자연 현상과 동일한 것을 느끼며 자연에게서 자연스러움을 배웠고 그 자연스러움을 통해서 삶의 근간이 되는 여러 개의 소중한 보석을 얻었습니다.

자연을 바라보는 동안 아름다운 순간만 있는 건 아니었어요. 이면의 모습도 존재한다는 것을 실감하였죠. 아름다움의 순간 뒤에는 하루하루 치열하게 버텨내는 모습을 볼 수 있었습니다. 우리 삶도 마찬가지 같아요. 늘 행복한 순간만 있는 것은 아니잖아요. 그런데 분명 행복하고 아름다운 찰나의 순간들은 꼭 있었습니다. 관찰하

는 동안 그 조화를 배우고 싶었어요. 그때서야 제 자신의 부족함을 인정하면서도 지금까지 제가 의문을 가지고 찾아온 것들을 차곡차곡 잘 정리하고 가야겠구나 깨달았습니다.

그래서 그런지 책에 수록된 판화 그림들을 바라보면 무엇보다 '관찰'의 힘을 느끼게 돼요. 책을 쓰기 위해 어떤 장소들을 둘러보셨나요?

멀리 떠나기보다는 매일 오가는 길이나 발밑에 보이는 풀들을 자세히 들여다보았어요. 지금 살고 있는 곳 근처에 작은 개천이 있는데요. 오랫동안 개천을 오가며 집중해서 바라보는 구획이 있거든요. 여름에 폭우가 내리면 그곳의 풀들이 다 쓰러져 있다가도 또 비가 그치면 신기하게 다시 일어서요. 또 날이 더우면 풀들이 숨이 죽었다가 다시 밤이 되면 살아나고요. 그럴 때 정말 그들이 살아 있는 생명임을 새삼 느끼게 됩니다. 그뿐만 아니라 일상에서 마주하는 날씨와 같은 아주 자연스러운 현상들과 우리 곁에 늘 존재하는 작은 곤충과 동물 친구들을 통해서도 충분히 마음을 나눌 수 있었어요. 이후 그런 장

면들을 다양한 형태로 풀어내게 되었고요.

책의 전체적인 구성을 1부 '자연스러운'과 2부 '마음'으로 나눈 것은 독자분들이 어떤 마음으로 읽길 바라서였을까요?

1부에는 자연을 거닐며 떠오르는 생각을 담았어요. 자연을 거울처럼 바라보며 내 안에 있던 감정들을 나열해서 살펴보는 과정이죠. 2부에서는 그중에 버릴 것은 버리고 담을 것은 담고, 나눌 것은 나누며 감정을 표출하길 바랐습니다.

'자연스러움'은 내면에 이런저런 감정들이 있다고 보여주는 것이고, '마음'에서는 그것을 오리고 접고 붙여보고 쓰는 식으로 몇몇 감정을 골라 표현하면 좋겠다는 것이로군요.

맞아요. 2부의 잘라내고, 이어 붙이고, 따라 접고, 감싸 안고, 그려 쓴다고 나눠본 동작들은 앞에 '마음'이라는 글자를 붙여보면 모두 행동이 됩니다. 우리가 자연을 보고 무심히 여러 가지 표현을 내뱉곤 하는데 그 표현들을 기억하고서 내면에 있는 마음을 따라가 보면 좋겠다고 생각했어요.

1부의 구성을 '물, 바람, 꽃, 산'으로 나누신 이유도 궁금합니다. 여정이 '물'에서 시작하는 이유도요.

'물'은 슬픔이나 고뇌의 상징으로 여겼어요. 다 쓸어버리기도 하고 토닥이기도 하는 물을 보면서 그간 잊고 있던 감정이라든가 마음 깊숙이 꺼내보지 못했던 감정을 꺼내서 마주했으면 했어요. 또한 물은 상황과 환경에 따라 고체, 액체, 기체가 되기도 하잖아요. 그러한 형질의 변화가 사람의 감정처럼 느껴졌습니다.

사람들이 기쁘고 행복한 상태에서보다는 상대적으로 슬프거나 외로울 때 여러 가지 생각을 하며 한없이 끝으로 치닫잖아요. 그래서 물에서부터 여정을 시작하게 되었어요. 슬픈 감정들을 꺼내어 정리하고 나면 좀 더 가벼운 마음으로 털고 일어나 길을 떠날 수 있을 것 같아서요. 모든 걸 쓸고 가는 폭우처럼 펑펑 울기도 하고, 호수처럼 깊은 마음 밑바닥에 가라앉아 있던 감정을 꺼내보기도 하면서요.

그러다 '바람'이 불면 그렇게 꺼내놓은 감정들은 쓸려가기도 하고 갈 곳을 잃고 횡횡 날아가

기도 하다가 따뜻한 바람이 불어와 길을 안내하면 마침내 제 길을 찾기도 하죠. 그렇게 내 감정의 길을 찾고 난 후 그곳에서 '꽃'을 만나게 되는 거예요. 그 꽃은 자기 자신이기도 하면서 또 나를 둘러싼 주변이기도 합니다.

물에서 내가 바라보고서 뭔가 깨달았다면 바람을 쫓아서 길을 찾고, 길을 찾아서 주변을 바라보고 깨달았다면, 그다음은 선택의 순간이에요. 더 큰 모험을 떠날 것인지 아니면 머물 것인지 나루터에서 고민하게 되는 거죠. 그렇게 '산' 너머에는 새로운 세상이 있을 것이고요.

자연스러운 마음을 따라가다 보면 2부가 이어지겠네요. 종이를 자르고, 이어 붙이고, 따라 접고, 그리는 여러 동작의 나열이 무척 재미있었습니다.

종이라는 물성은 정말 다양한 모습을 가지고 있습니다. 평면의 모습에서 접으면 입체적인 형태가 만들어지고, 그것이 책이 되기도 하고 또 다정한 벗이 만들어지기도 합니다. 종이에 내 심정을 적어 누군가에게 건네면 내 진심을 전하는

새가 되어 날아가기도 하죠.

2부에서는 자연에서 돌아와 책상 앞에 놓인 종이의 입장을 보여주고 싶었어요. 종이의 입장에서 인간에게 걸어가는 이야기들을요.

작가님이 생각하시는 종이의 매력이란 무엇인가요? 그 매력을 돋보이게 하는 종이의 결이 있을까요?

종이의 매력이라면 규격이 정해져 있지만 그 안에 품고 있는 것들은 무한히 확장된다는 것이겠지요. 아무것도 아니지만 아무것도 아닌 건 아닌 존재처럼요. 무수한 습작의 결과로 쓰레기통으로 갈 수도 있고 아직 시작되지 않았지만 실패의 두려움과 희망의 설렘이 혼재된 그 무엇. 그것을 더욱 돋보이게 하는 것이 각 종이마다 가지고 있는 독특한 결이라 생각해요. 미세한 두께와 표면의 질감을 시각과 촉각으로 느낄 수 있는 감정은 정말 풍부한데요. 그중 저는 자연과의 조화와 빛을 머금고 있는 모습이 마치 무한한 우주의 단어를 품고 있는 듯한 한지의 결을 사랑합니다.

결국, '자연스러운 마음'이란 어떤 상태일까요?

삶의 희로애락이 담긴 마음으로 어느 감정 하나
버릴 것 없이 품어 조화롭게 만들어가는 상태.
그러다 흰 새를 만날 것인지 말 것인지는 각자
의 몫인 것 같고요. 이 책을 다 읽은 분들은 어
떤 방향으로라도 선택을 내리셨겠지요?

자연스러운 마음

초판 1쇄 인쇄 2020년 8월 20일
초판 1쇄 발행 2020년 8월 31일

지은이 김기란
발행인 고석현

편집 박혜미
디자인 달실
마케팅 정완교 소재범 김애리 고보미
제작 차동현
경영 지원 김보연 김지현

발행처 (주)한올엠앤씨
등록 2011년 5월 14일

주소 경기도 파주시 심학산로 12층, 4층
전화 031-839-6804 (마케팅), 031-839-6812 (편집)
팩스 031-839-6828
이메일 booksonwed@gmail.com
홈페이지 www.daybybook.com
ISBN 978-89-86022-20-9

책읽은수요일, 라이프맵, 비즈니스맵, 생각연구소, 지식갤러리, 스타일북스는 (주)한올엠앤씨의 브랜드입니다.